Copyright © 2012 Dea Bernadette D. Suselo
All rights reserved.

ISBN-13: 978-1540656216

ISBN-10: 1540656217

https://www.facebook.com/DeaBernadette

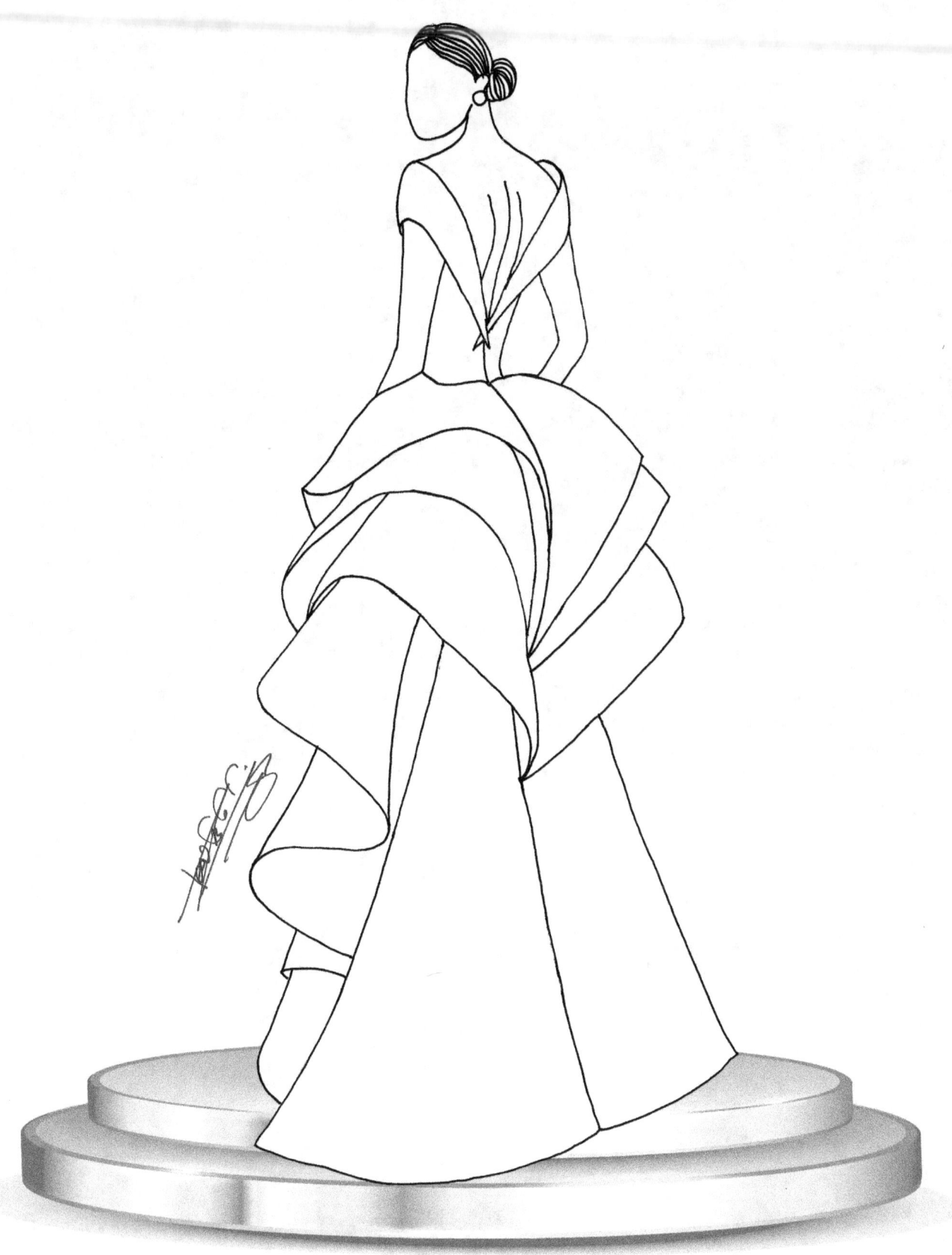

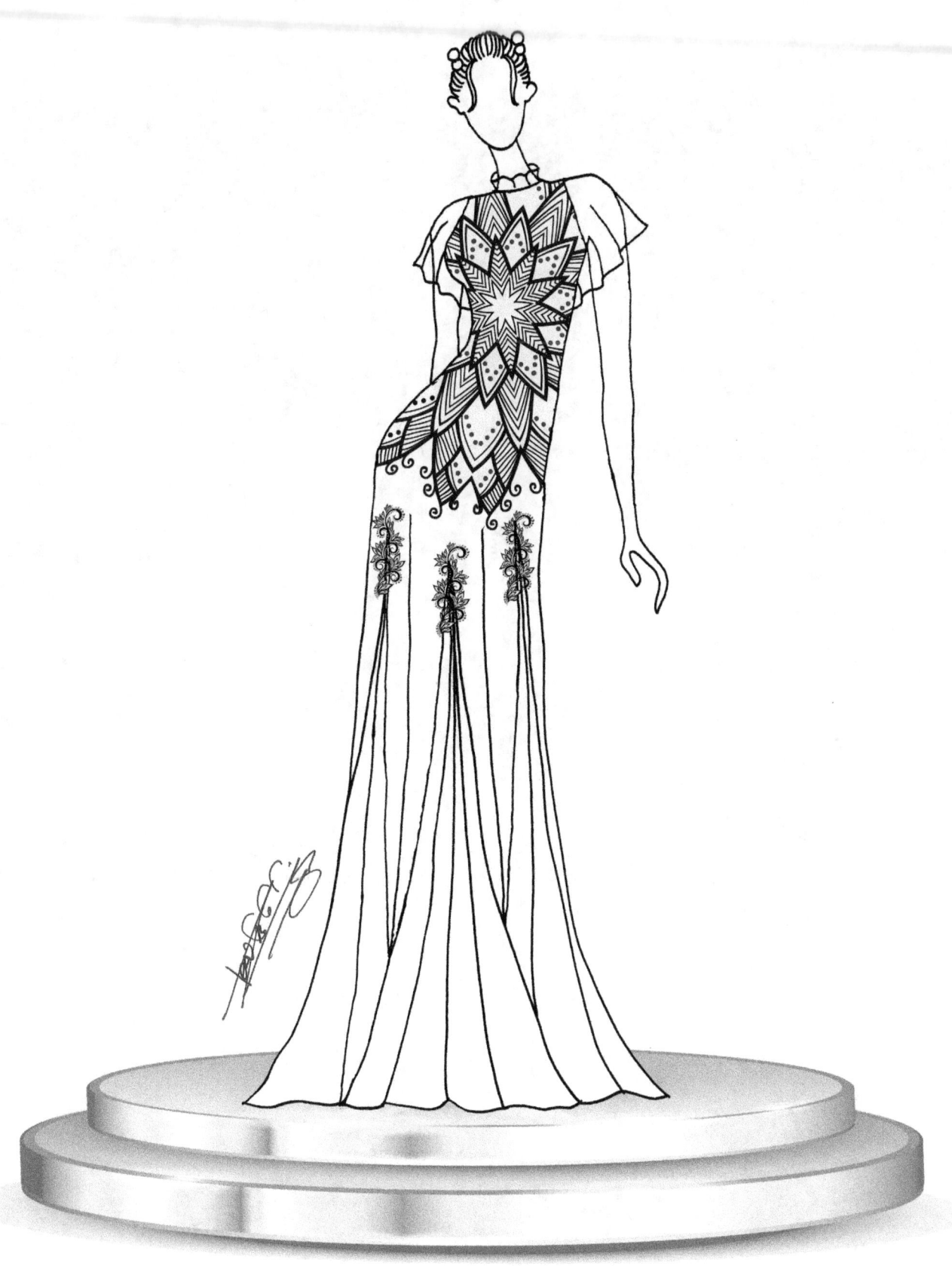

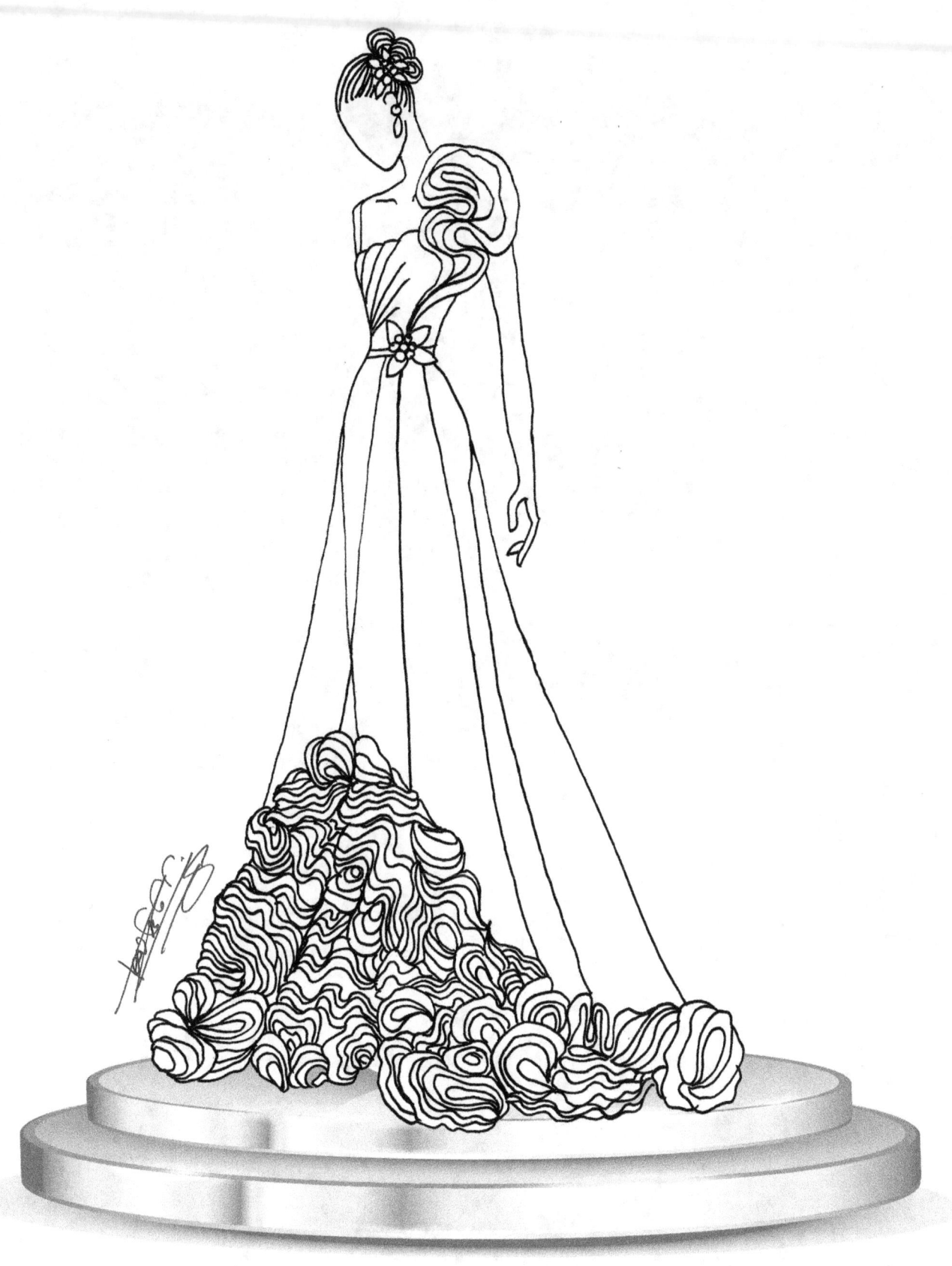

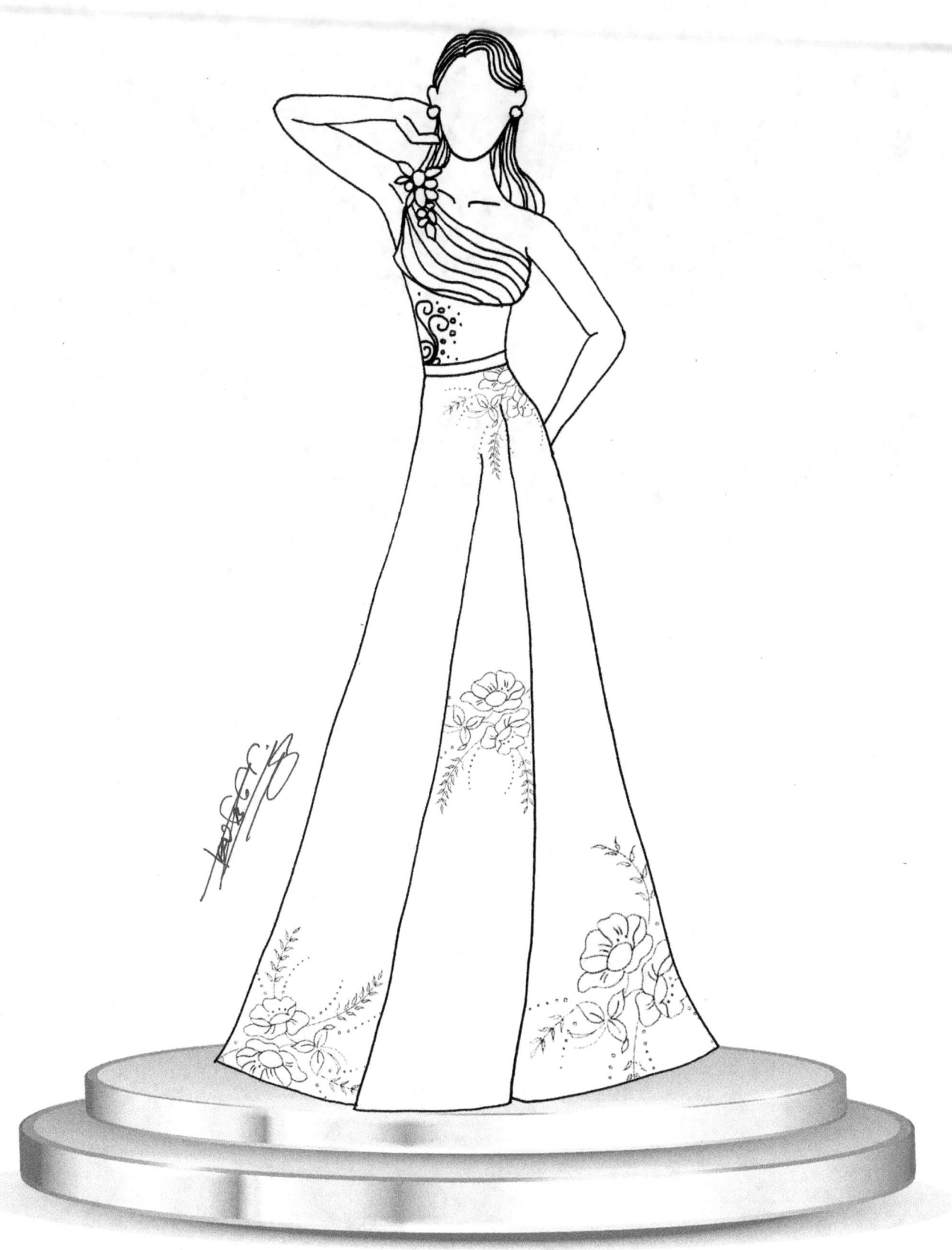

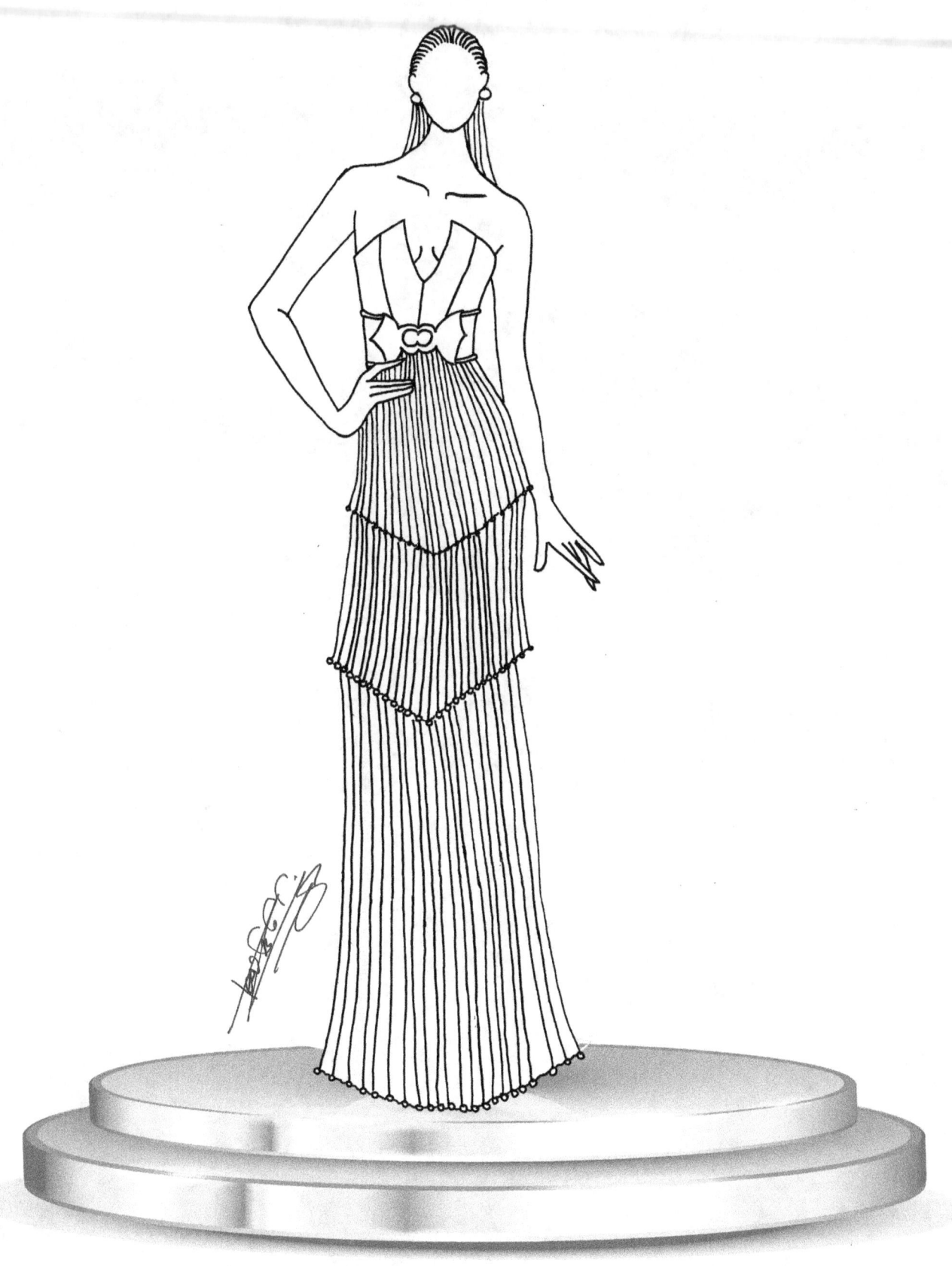

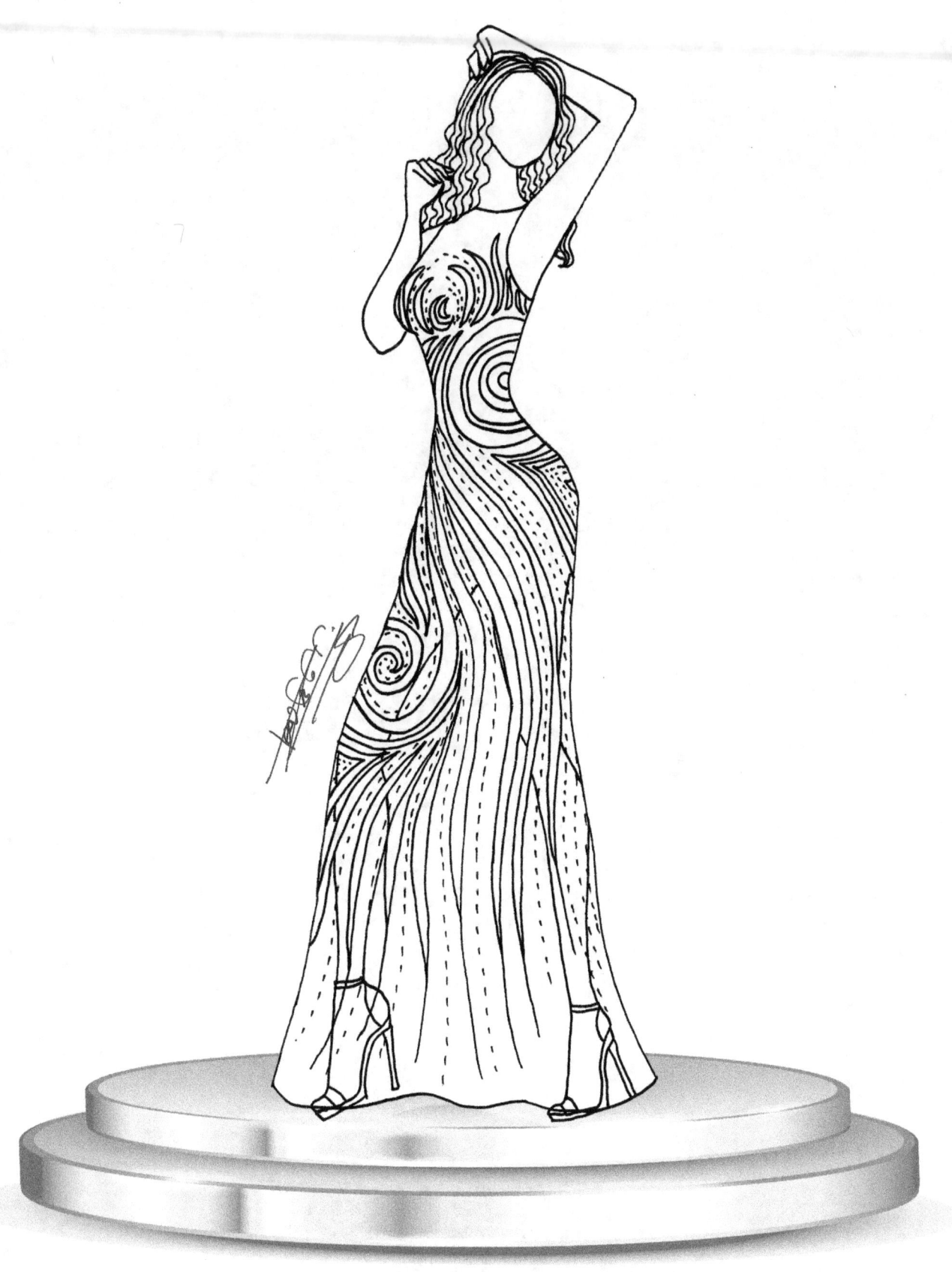

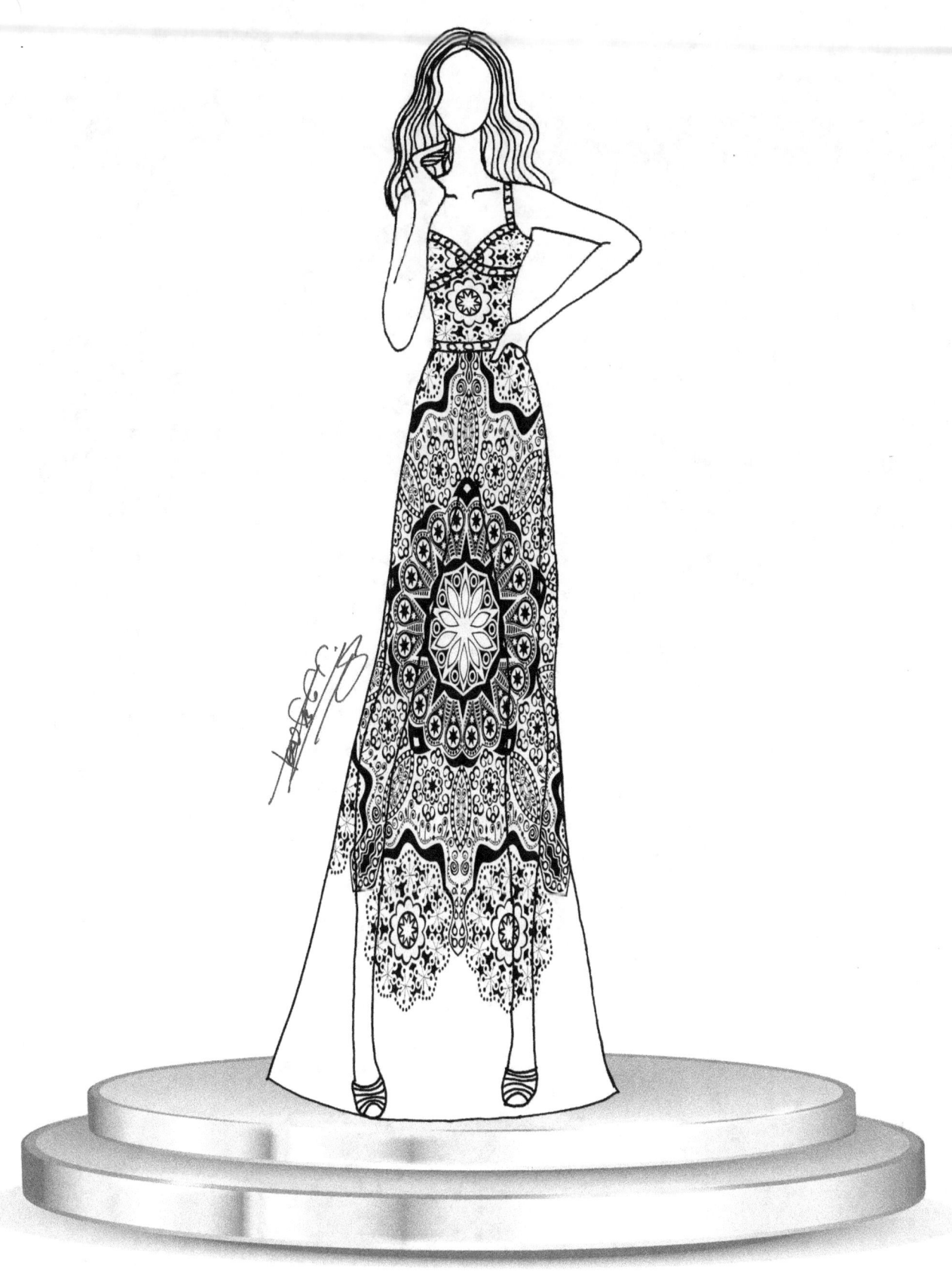

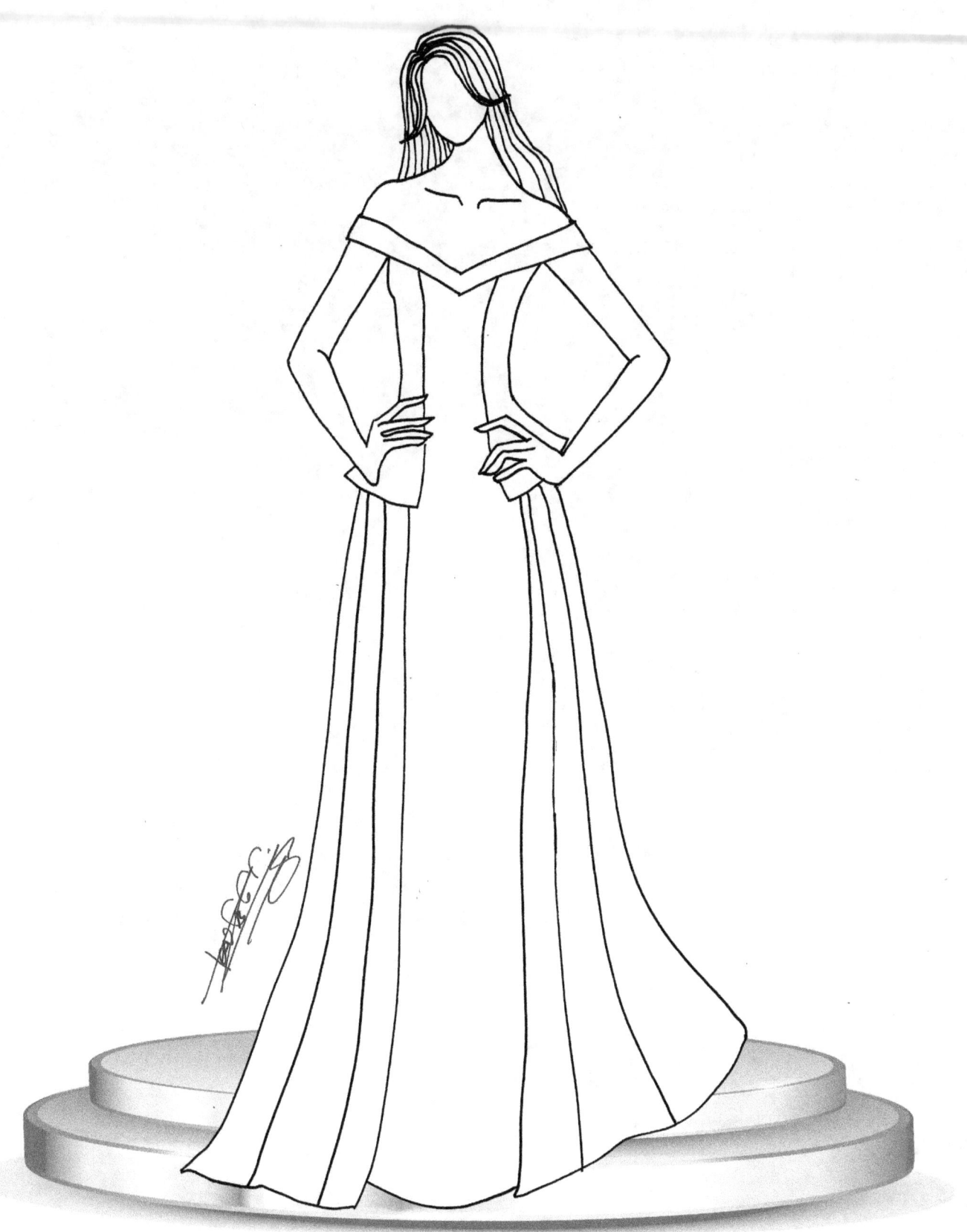

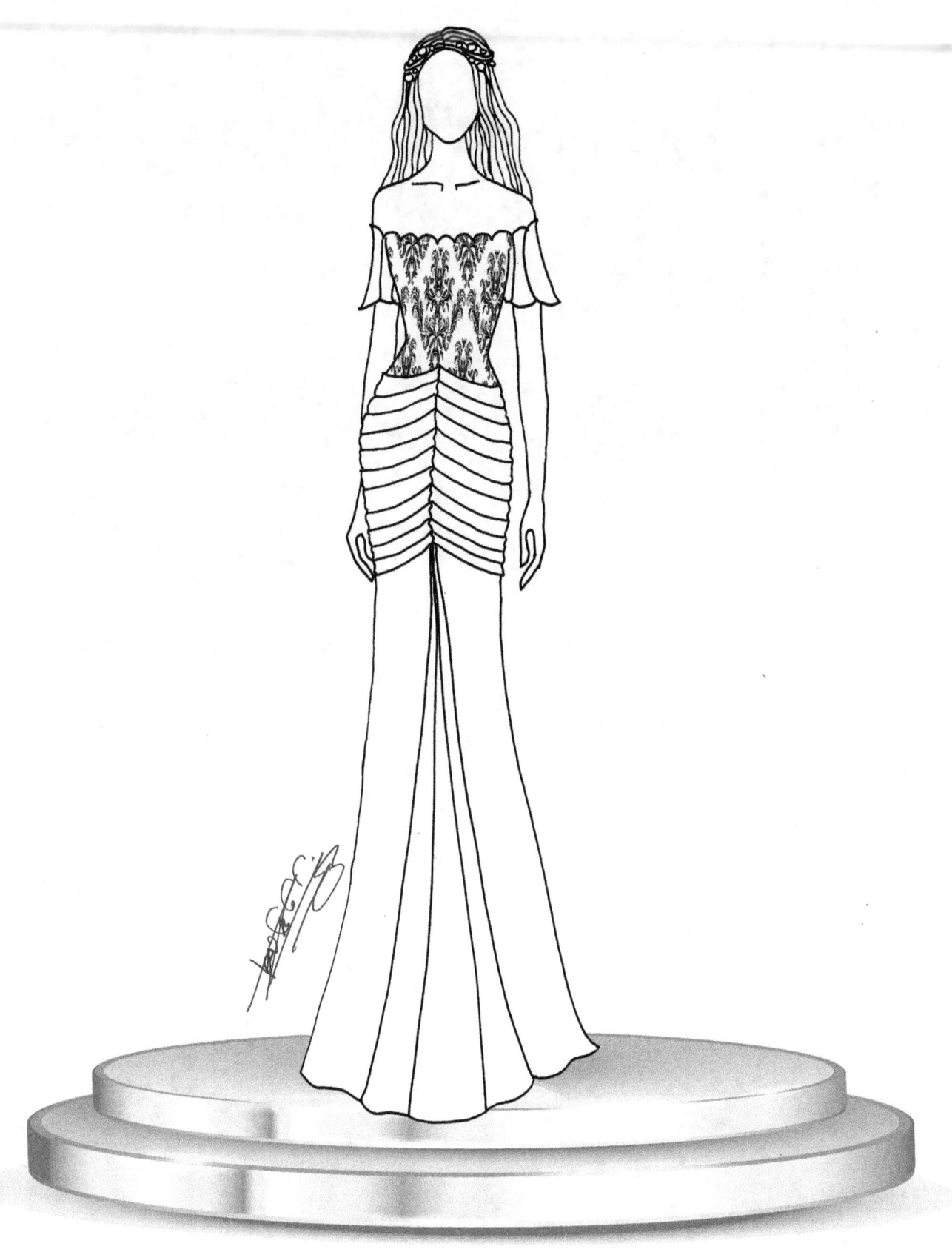

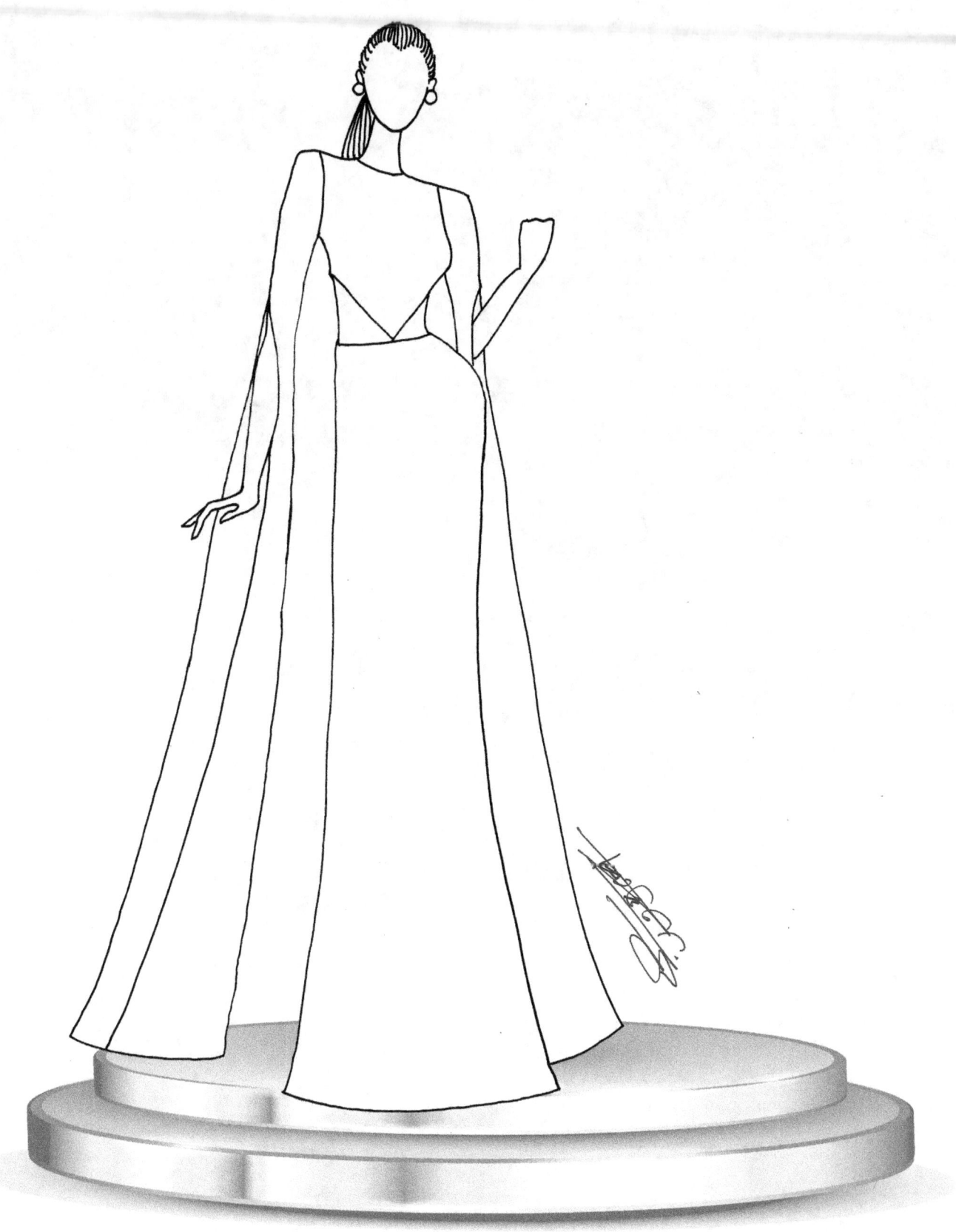

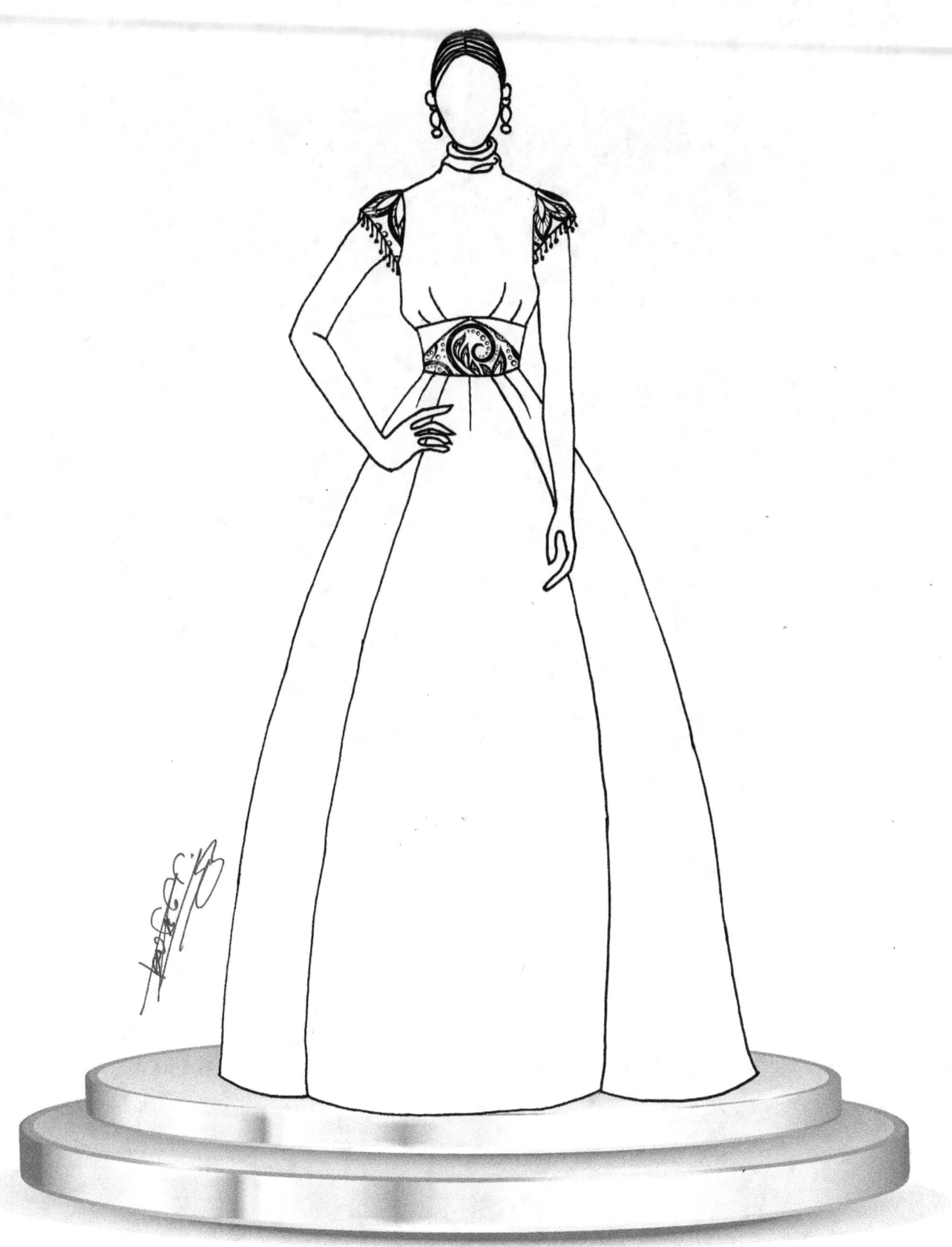

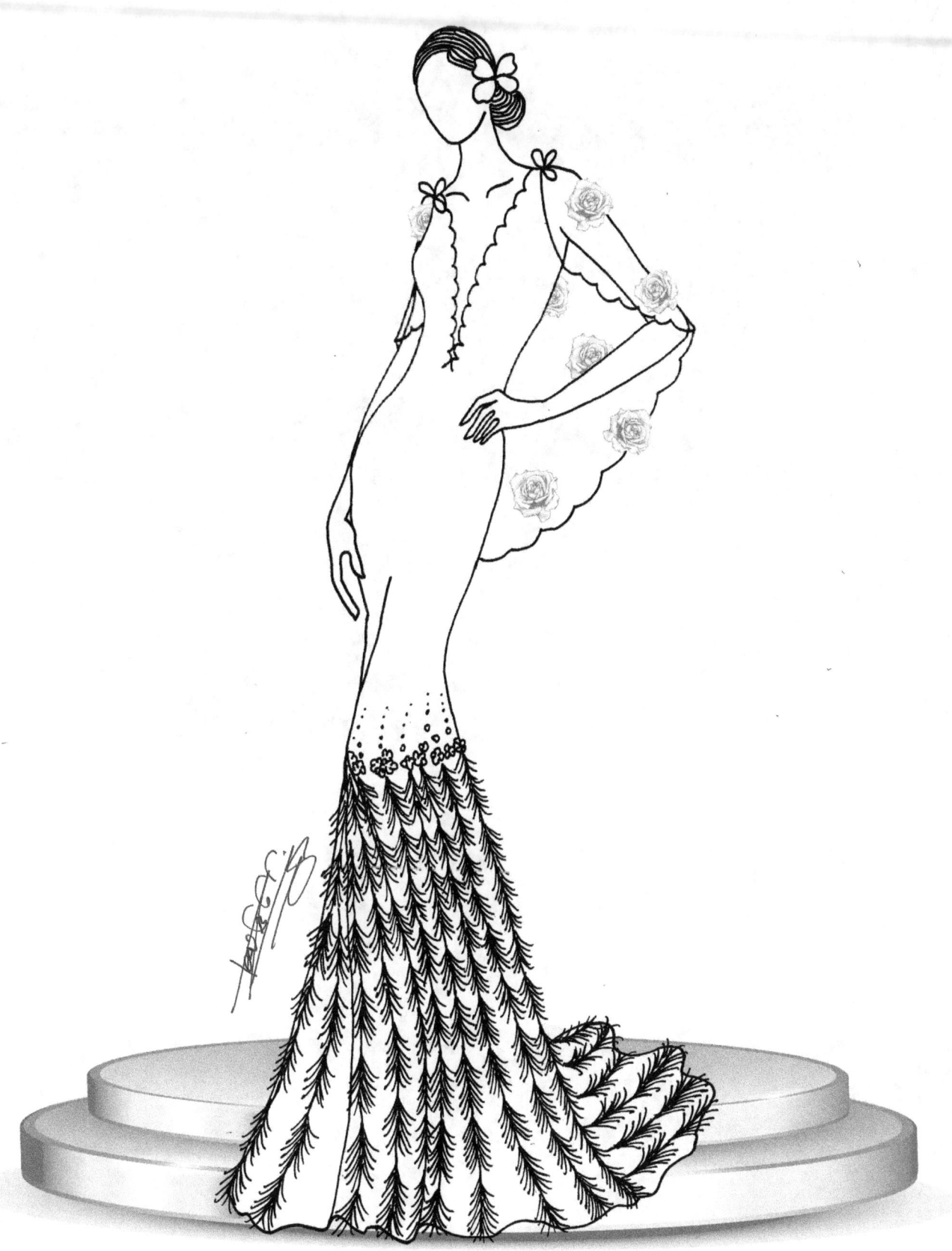

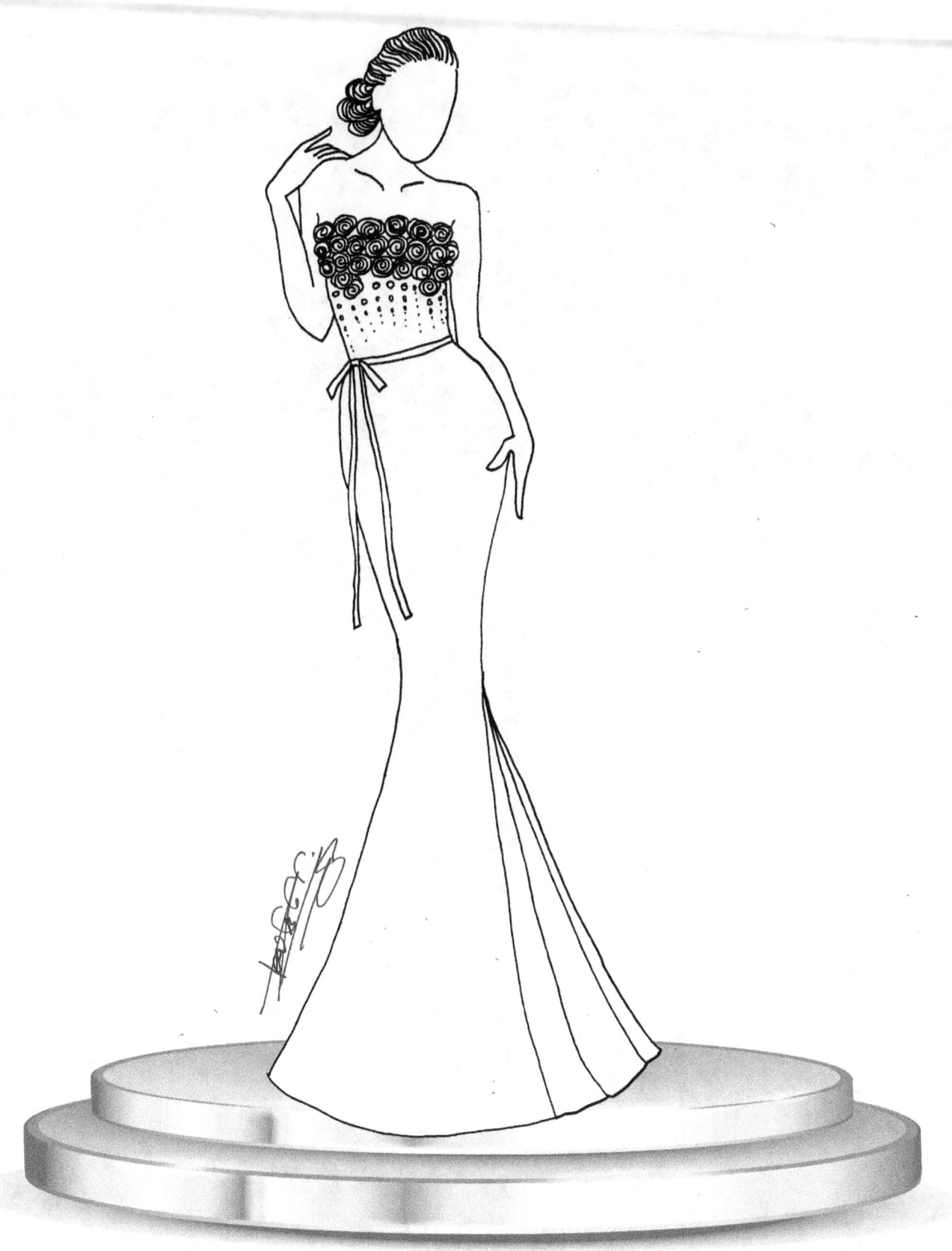

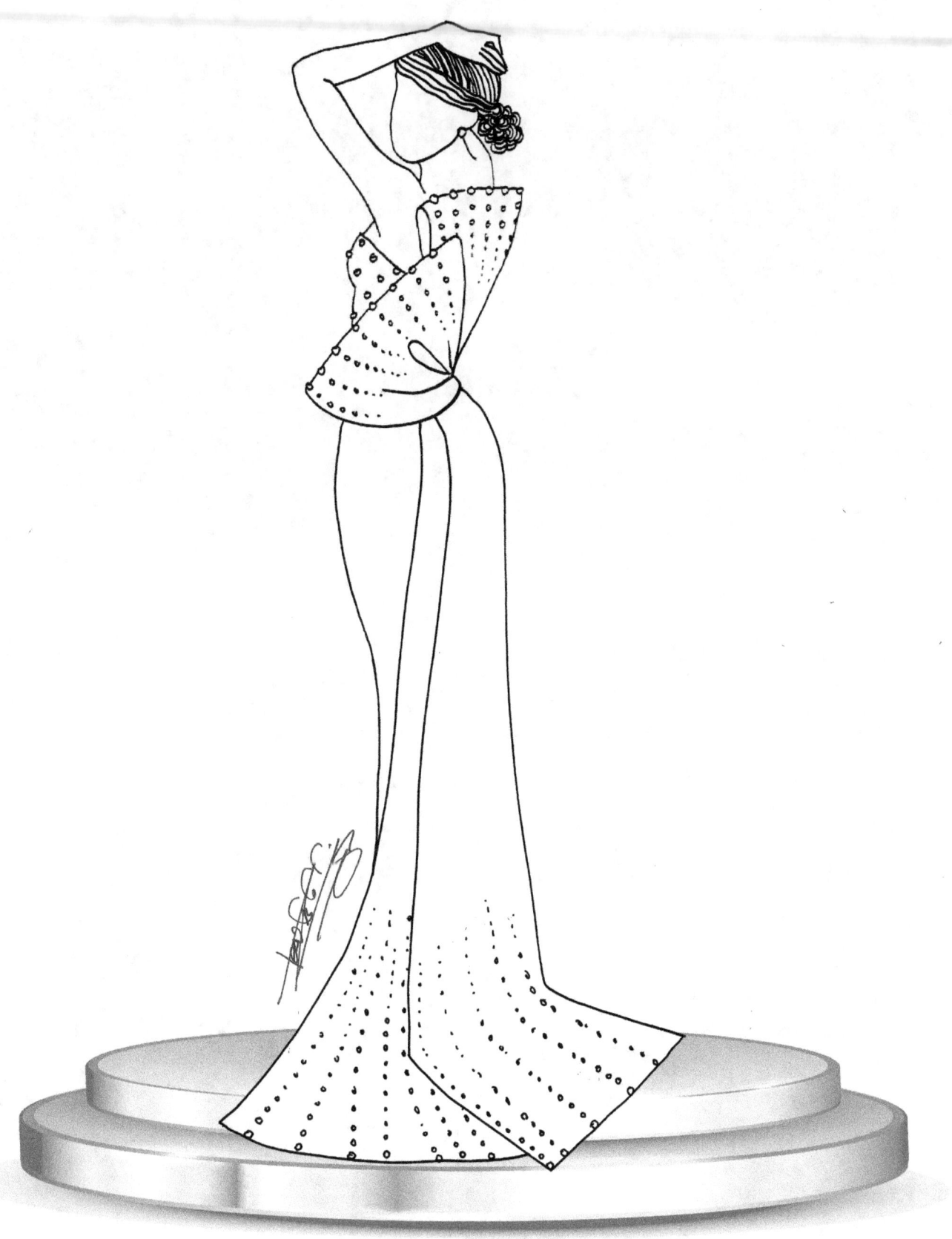

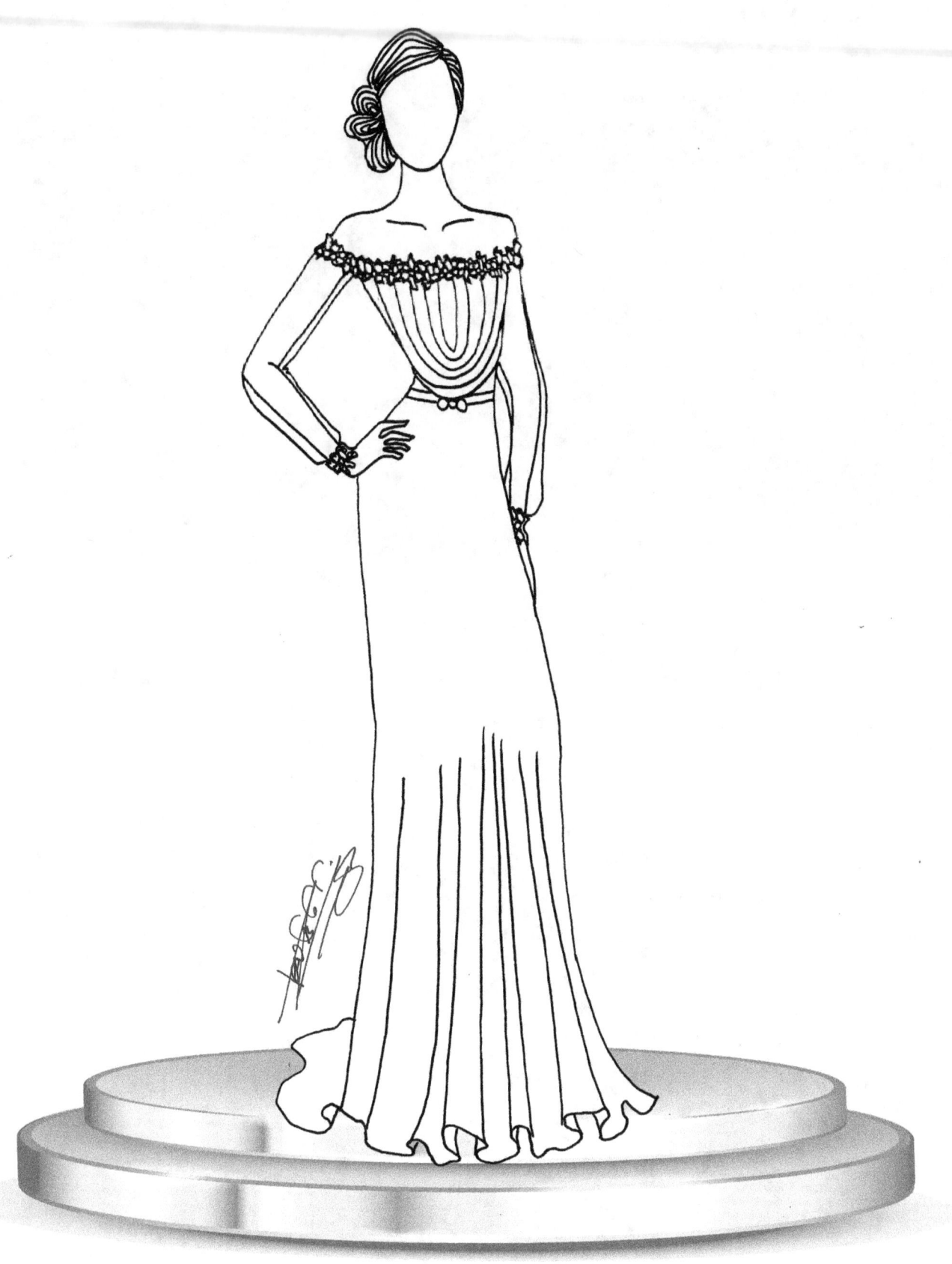

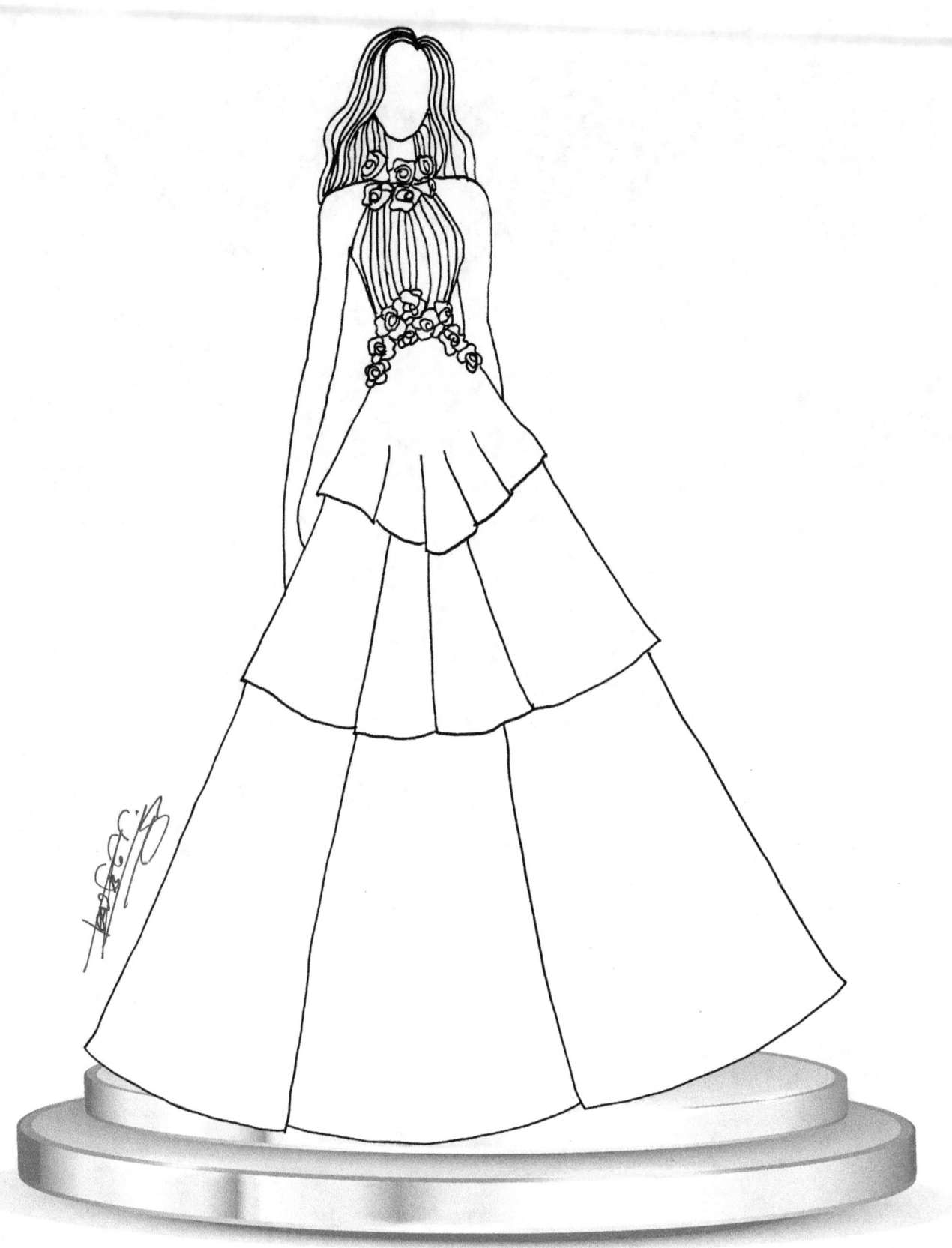

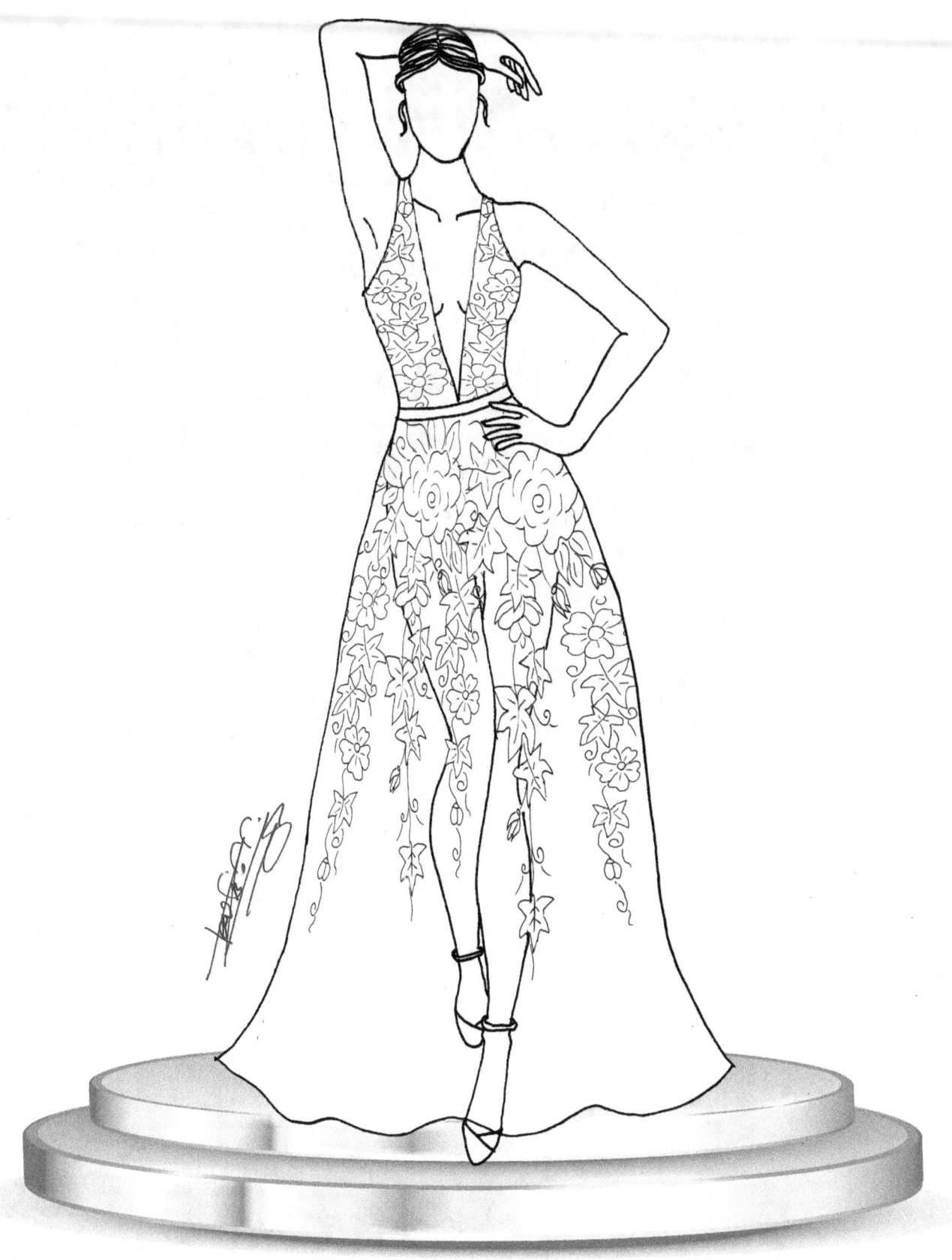

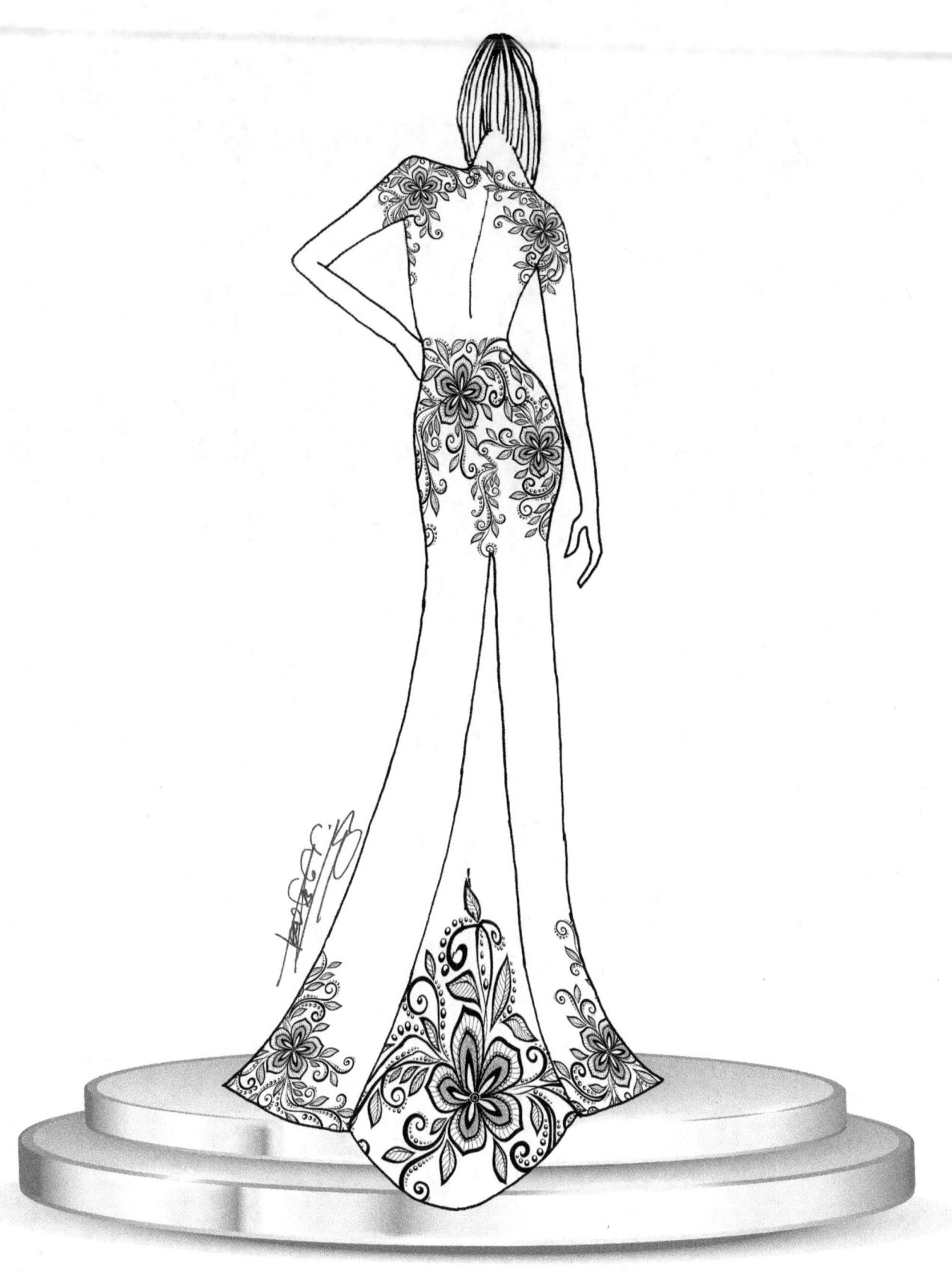

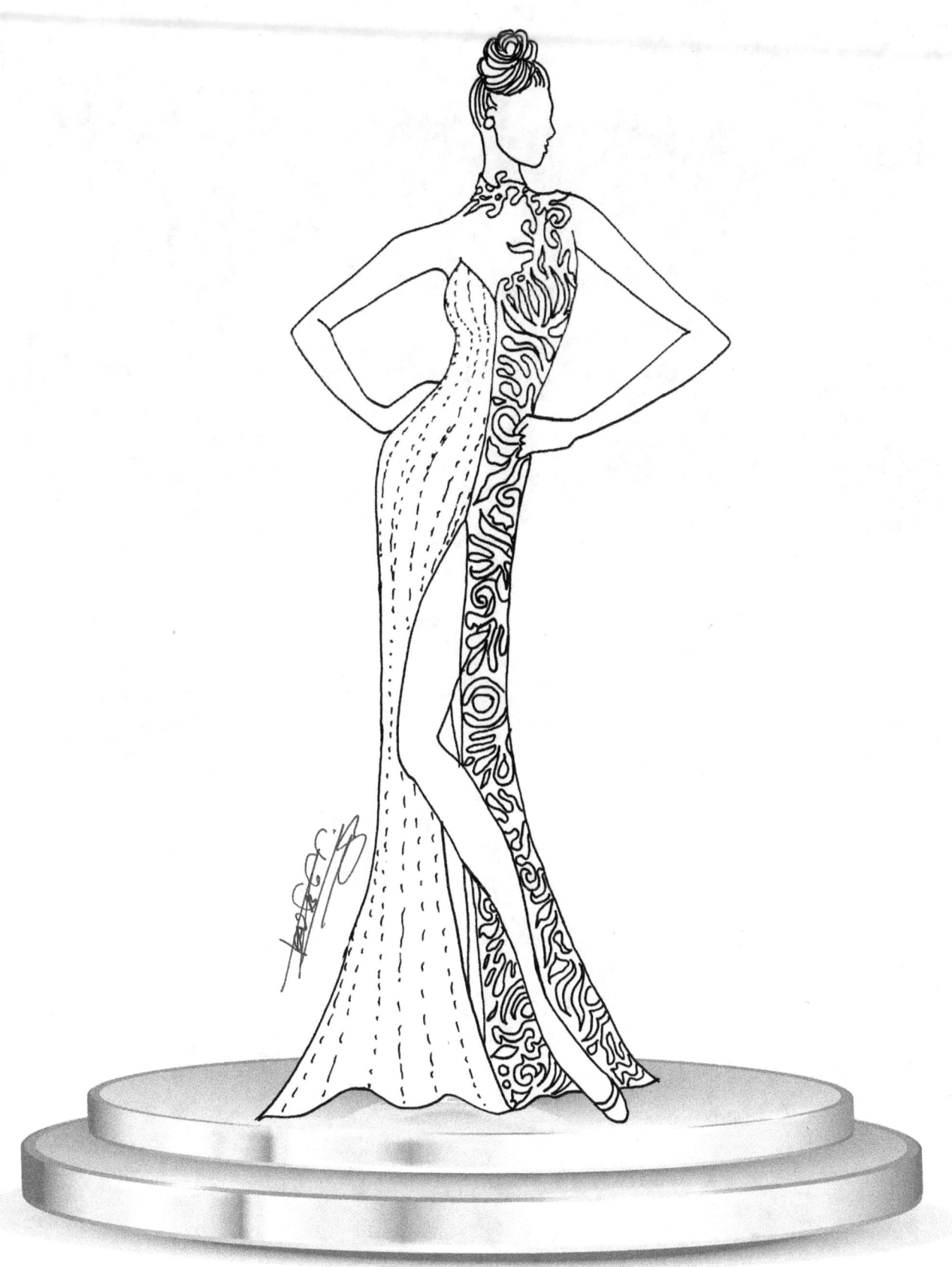

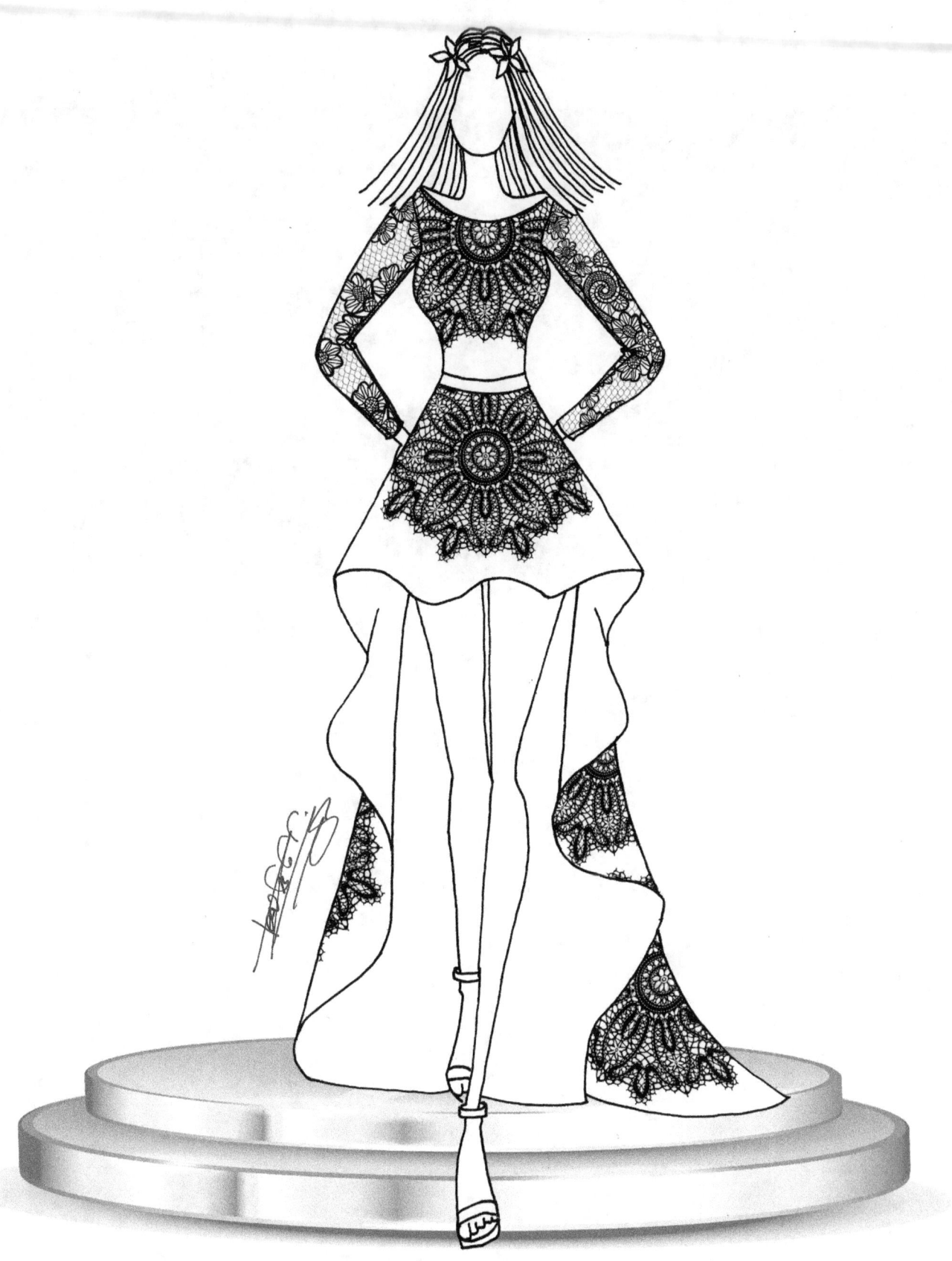

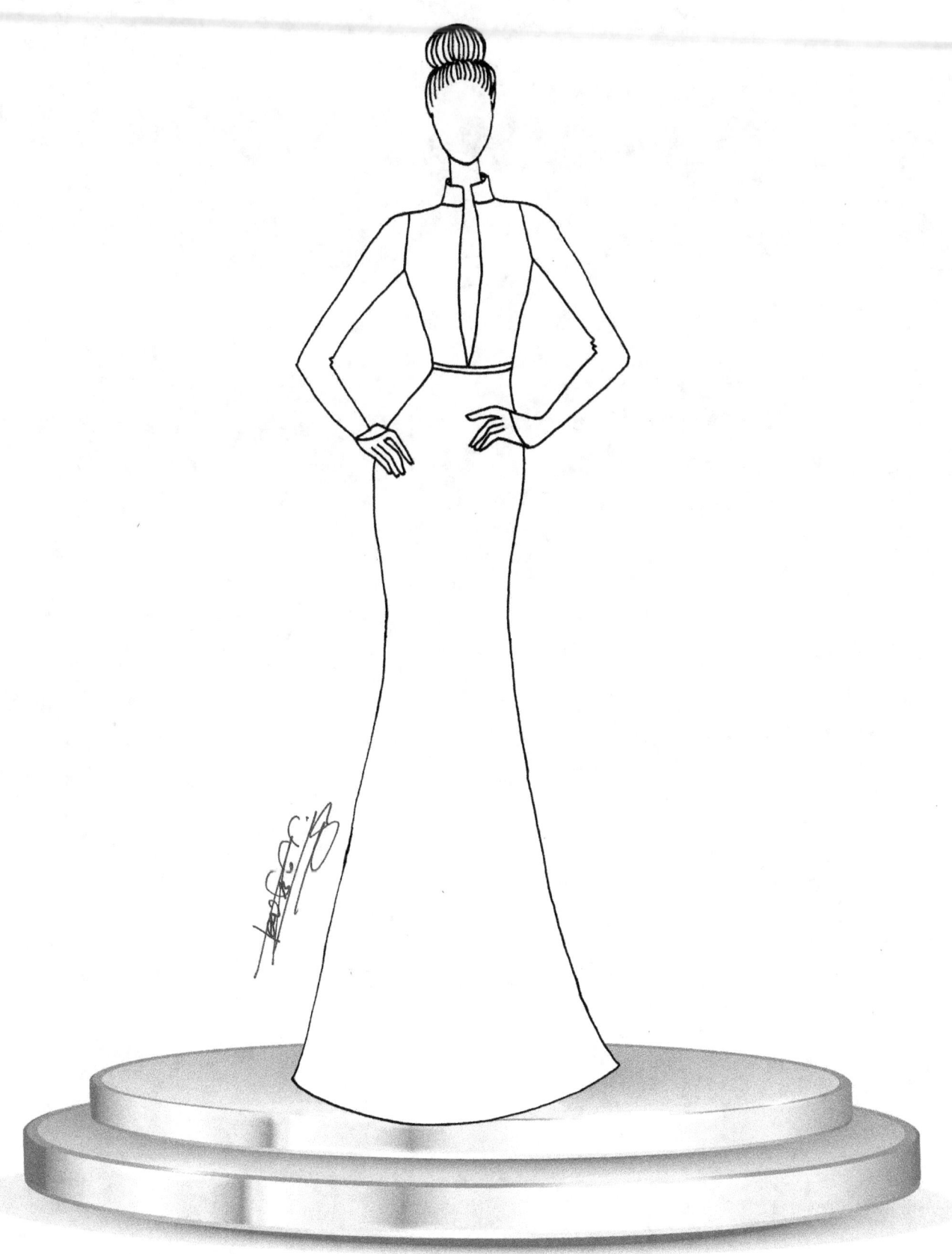

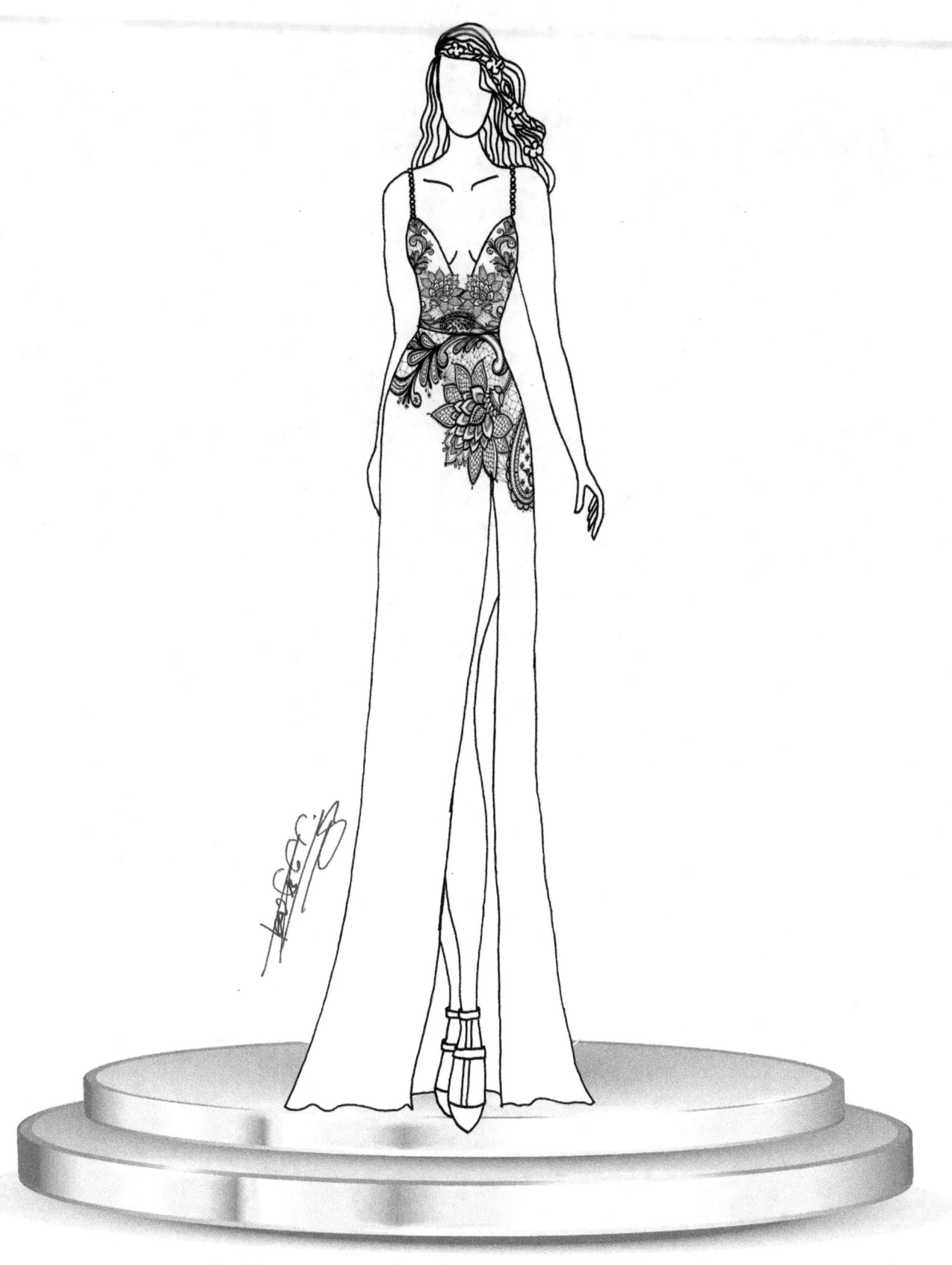

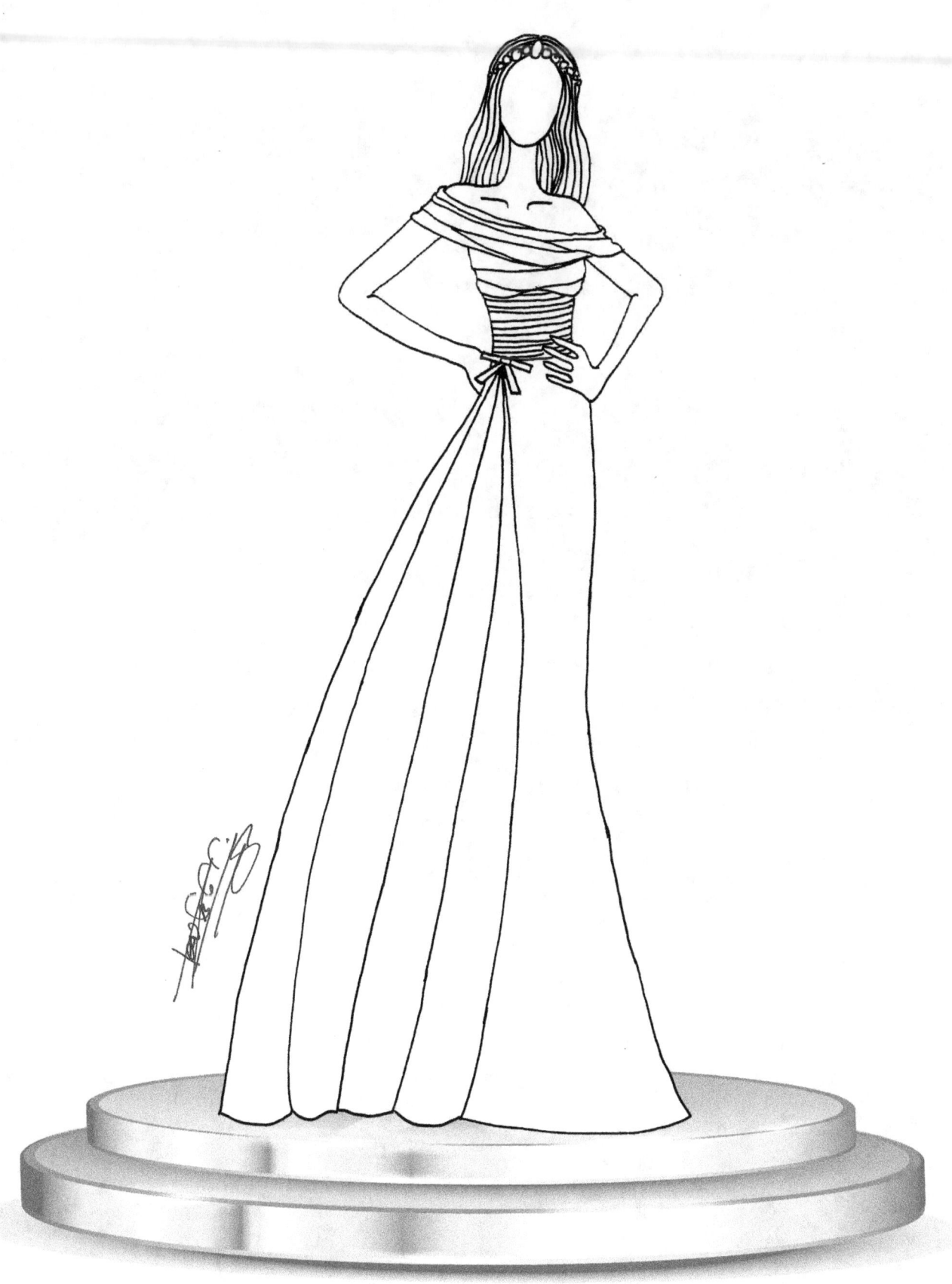

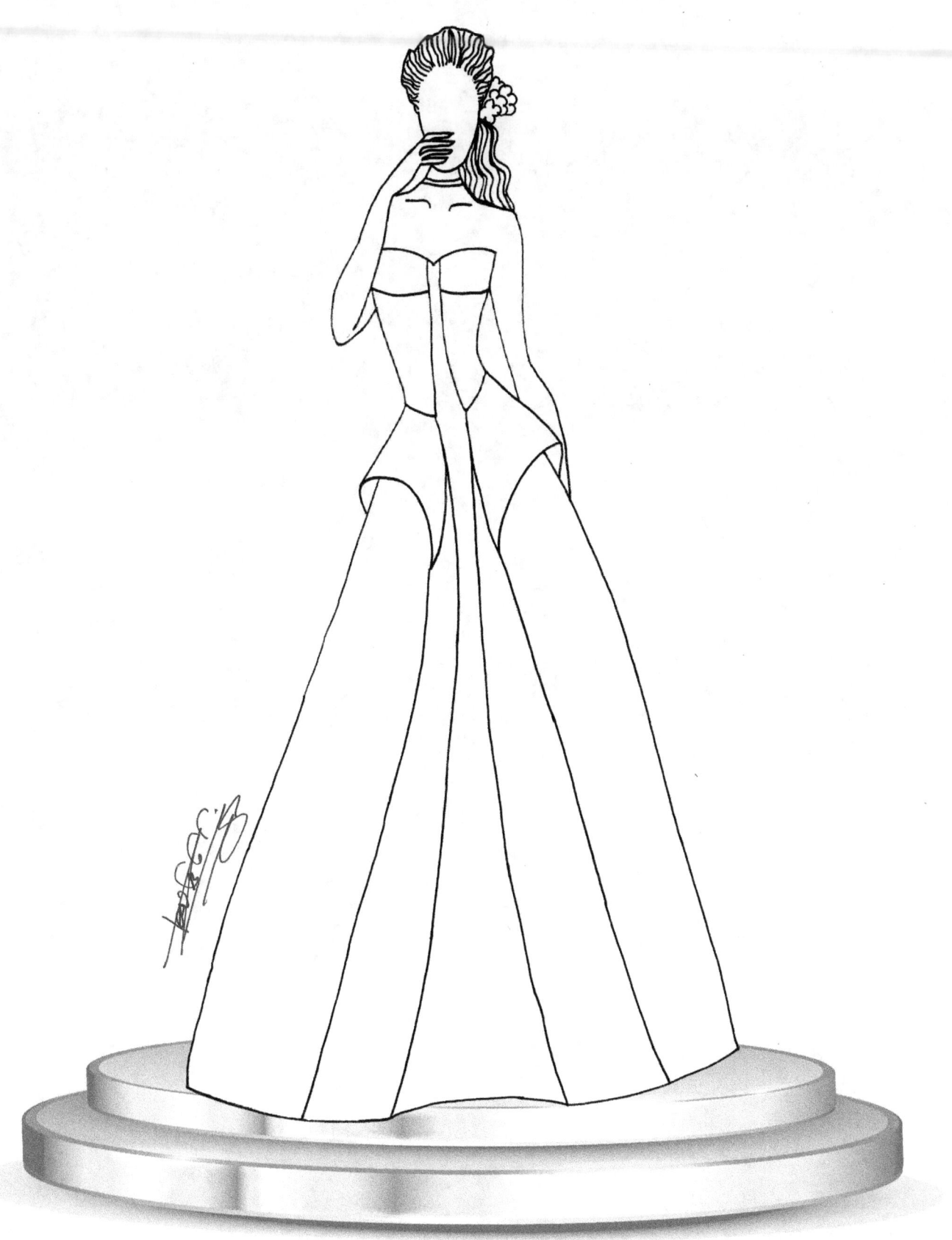

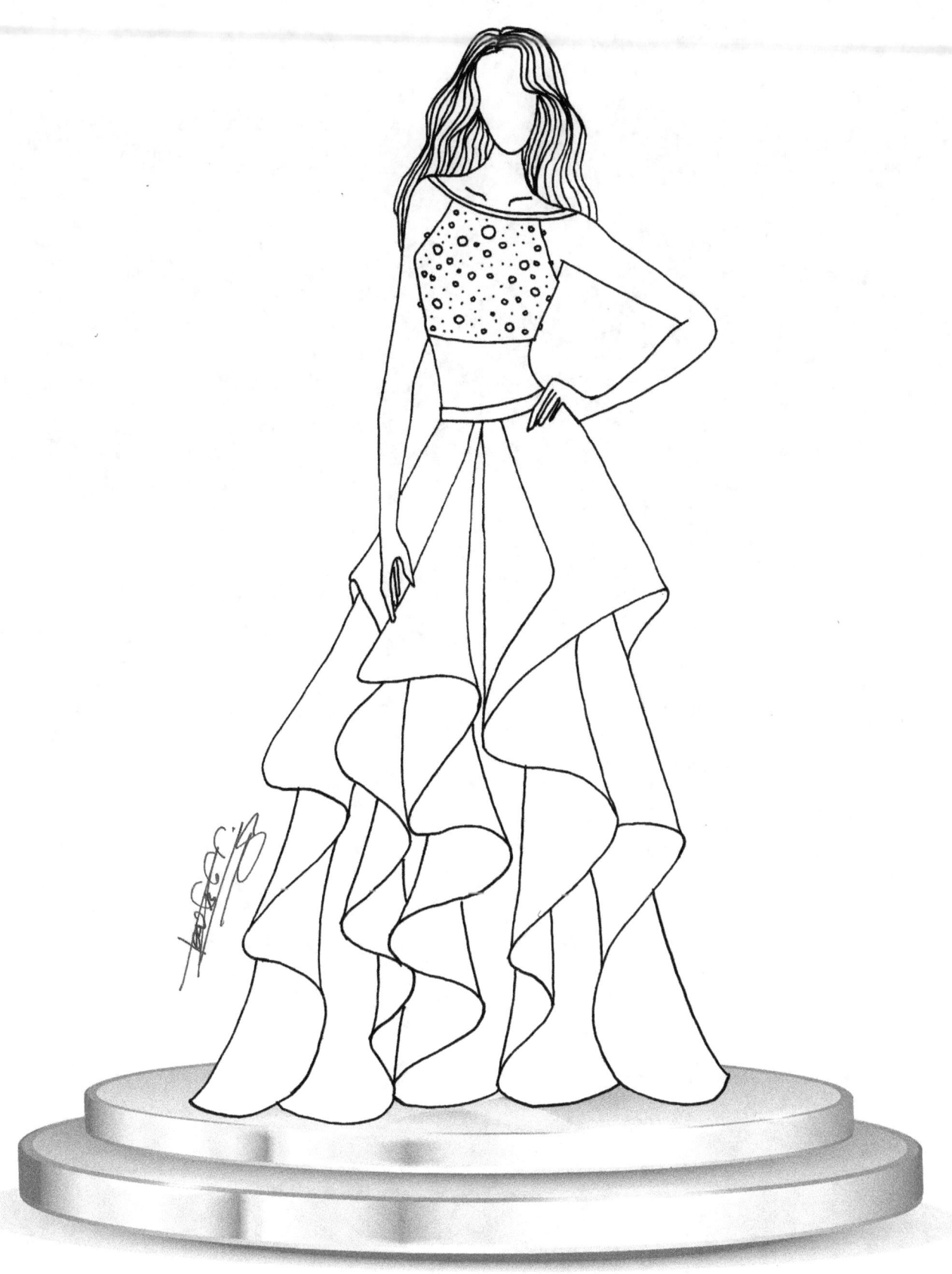

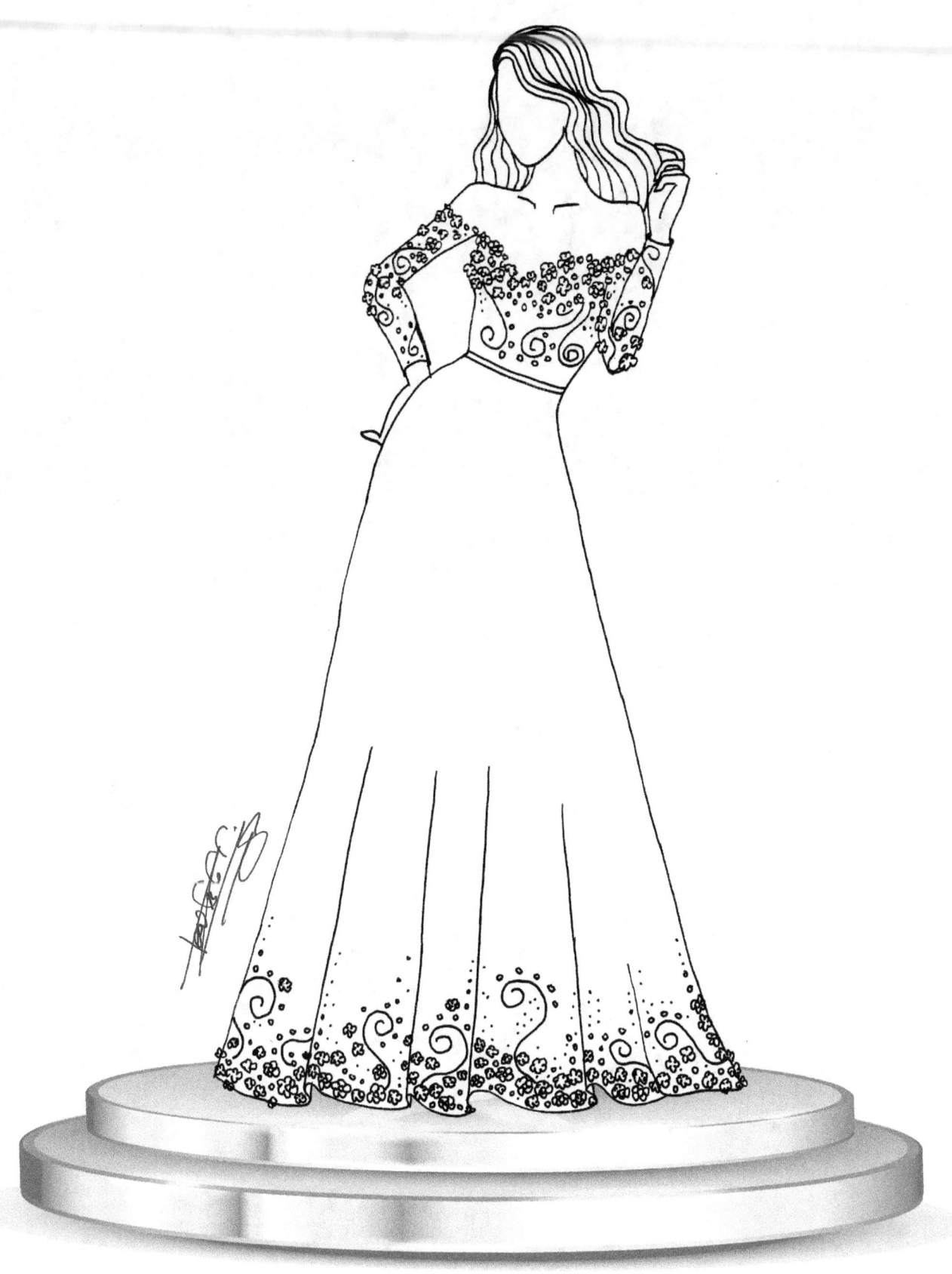

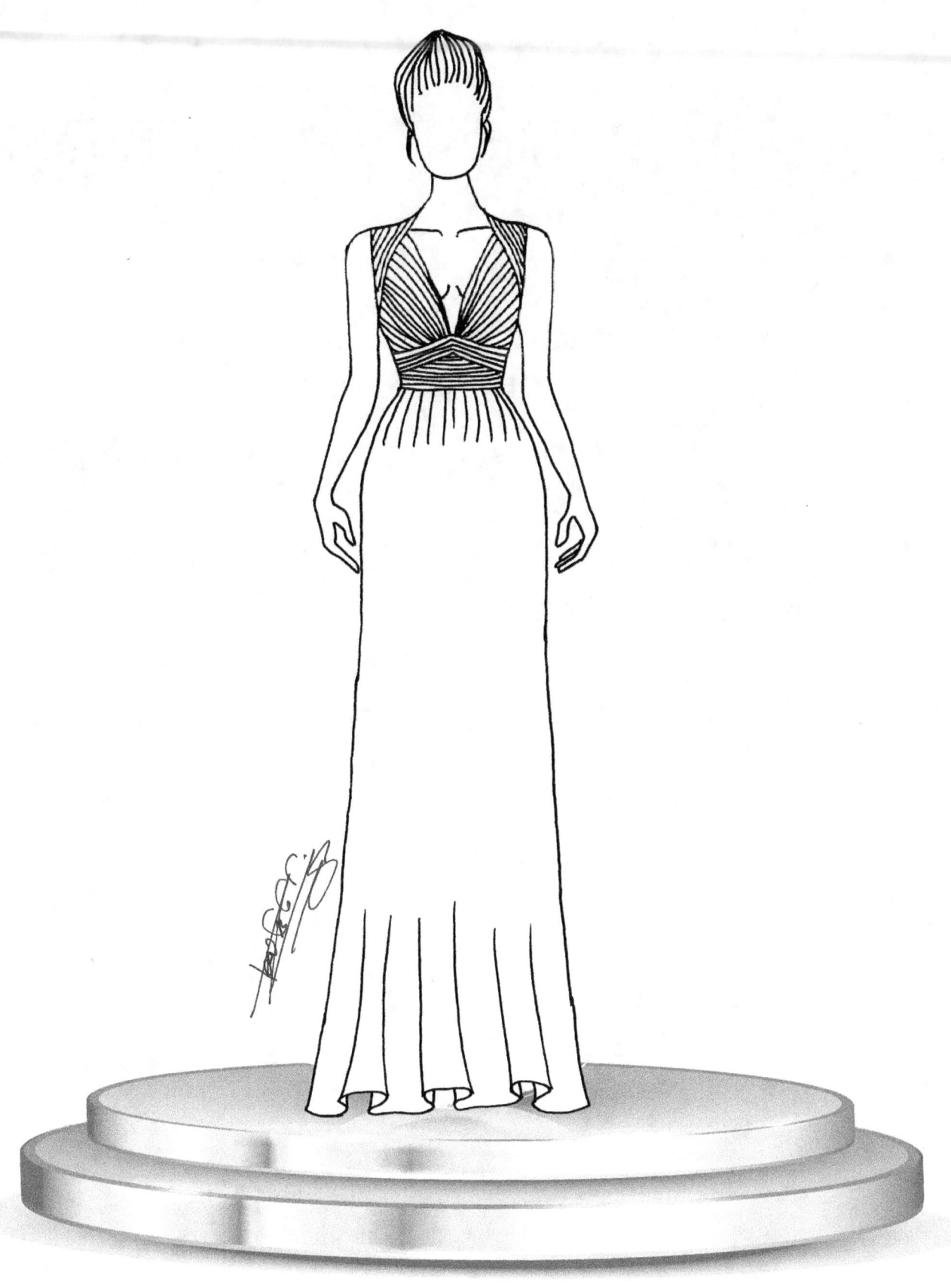

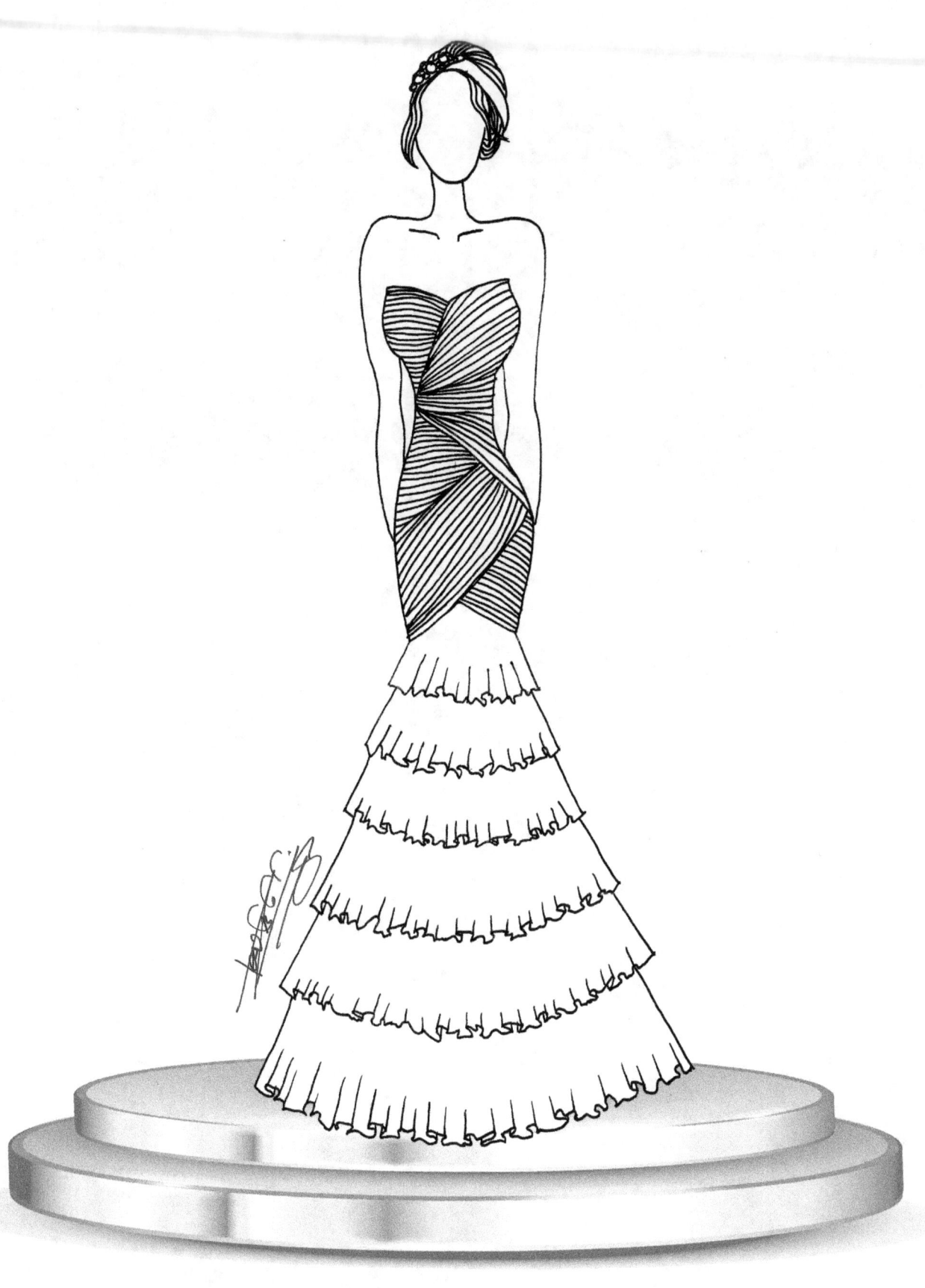

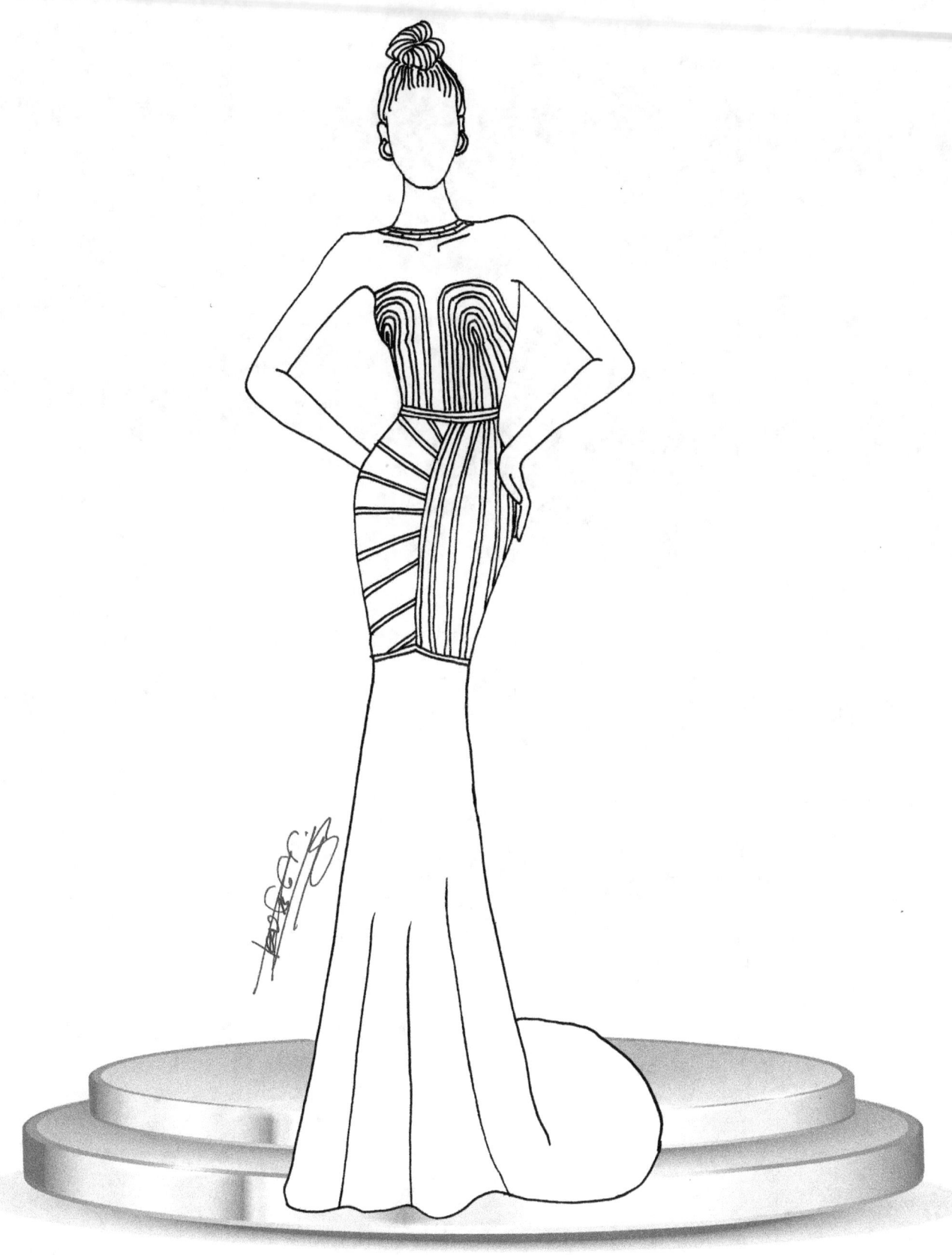

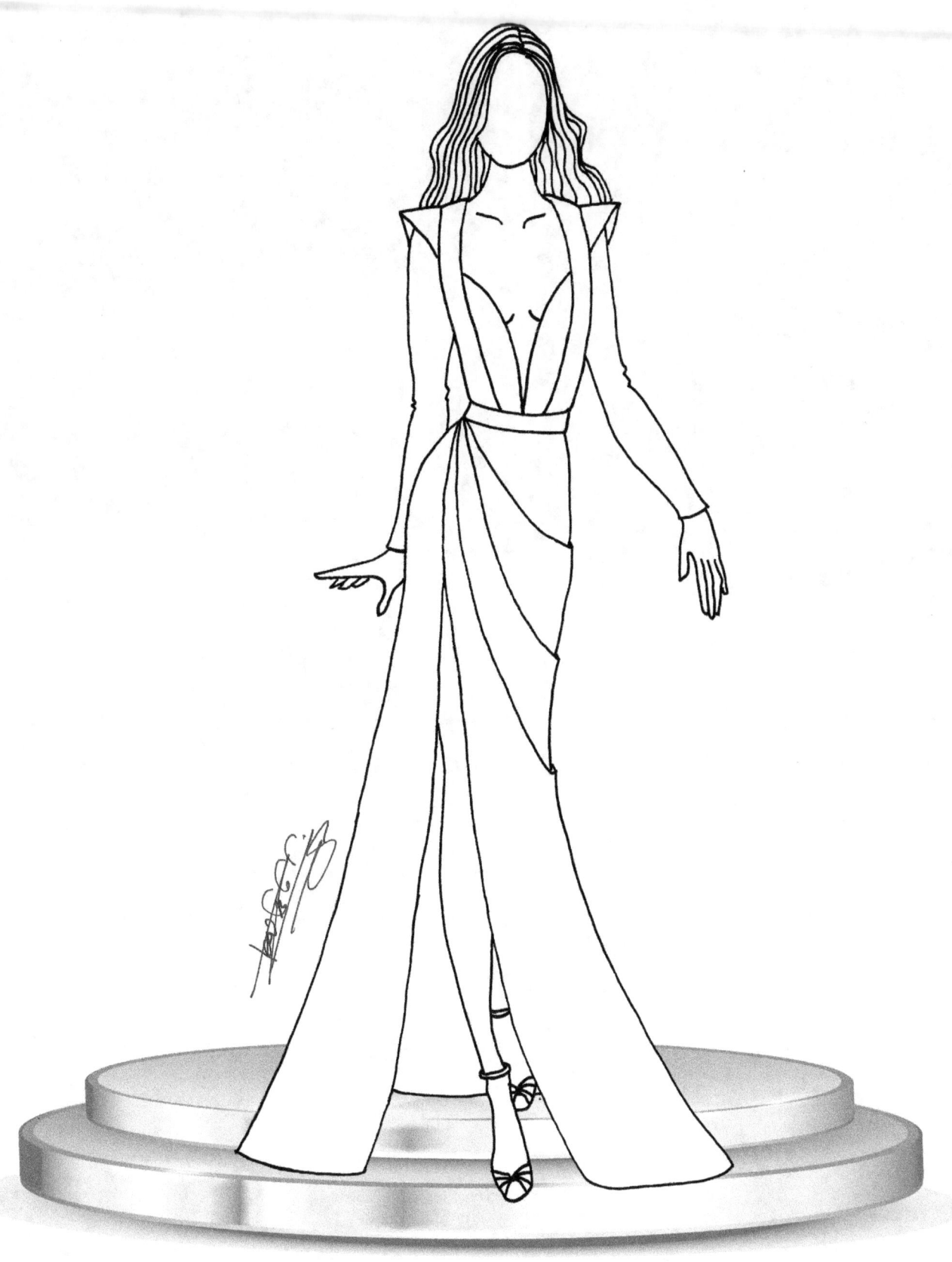

www.ingramcontent.com/pod-product-compliance
Lightning Source LLC
Chambersburg PA
CBHW081123180526
45170CB00008B/2982